SALON DE 1824.

Par

Ferdinand Flocon & Marie Aycard.

1ʳᵉ Livraison

PARIS,
A. LEROUX, ÉDITEUR, PALAIS-ROYAL,
Galerie de Bois, n. 202.

1824.

CONDITIONS.

L'ouvrage formera un fort volume; il paraît chaque semaine, par livraisons d'une à deux feuilles, avec le dessin au trait des tableaux les plus remarquables.

Prix de la livraison, 2 fr.

Les lettres, avis et réclamations doivent être adressés, franc de port, à M. LEROUX, éditeur.

NOUVELLE SOUSCRIPTION.

LES MILLE ET UNE NUITS,

CONTES ARABES,

Traduits en français par *Galland*,

NOUVELLE ÉDITION,

Revue, corrigée et précédée d'une Notice sur la Vie et les Ouvrages de *Galland*,

PAR SAINT-MAURICE,

Huit volumes in-18, ornés de huit jolies gravures, d'après les dessins de *Dévéria*.

PRIX : 24 FRANCS.

Nous croyons être agréables au public, en lui recommandant cette édition nouvelle des *Mille et une Nuits*; la modicité du prix la met à la portée de toutes les fortunes; et l'exécution typographique, à laquelle s'est associé le talent d'un graveur distingué, doit lui mériter les suffrages des amateurs de jolies éditions; celle-ci est imprimée avec des caractères neufs et fondus exprès. La traduction élégante et exacte de Galland a été revue avec soin; des mots et des locutions qui avaient un peu vieilli en ont disparu. La Notice que M. Saint-Maurice a consacré à la vie et aux ouvrages de Galland est remarquable par l'élégance du style et la finesse des pensées; elle doit contribuer au succès de cette charmante édition.

Conditions de la souscription.

L'ouvrage paraît par livraisons, publiées de mois en mois.

Le prix de chaque livraison, composée de deux forts volumes, imprimés avec des caractères neufs, sur beau papier satiné, est de 6 fr.

Les trois premières livraisons, composées des six premiers volumes, sont en vente.

Ouvrages nouveaux qui se trouvent chez le même Éditeur.

Londres au dix-neuvième siècle, ou l'École du Scandale, comédie en cinq actes, imitée de Sheridan, par M. de Châteauneuf, représentée à Versailles, le 10 août 1824. Prix : 2 fr.

Galerie des Oiseaux du cabinet du Jardin du Roi, ou descriptions et figures coloriées des Oiseaux qui entrent dans la collection du Muséum d'histoire naturelle de Paris, publiées par M. Vieillot, et dessinées par M. P. Oudard. 80 livraisons in-4°. Prix de chaque livraison, 5 fr. : les 50 premières sont en vente.

Les personnes qui désireraient souscrire à cet ouvrage, recevront toutes les livraisons qui ont paru jusqu'à ce jour, et en solderont le montant à raison de 25 fr. par mois. Les livraisons à paraître seront soldées à la suite des 50 déjà publiées.

Résumé de l'Histoire d'Espagne. 1 vol. in-12, seconde édition. Prix : 3 fr.

Histoire d'Aladin, ou la Lampe merveilleuse, conte tiré des *Mille et une Nuits*. 1 vol. in-18, orné d'une jolie vignette. Prix : 2 fr. 50 cent.

Imprimerie de Carpentier-Méricourt, rue de Grenelle-St-Honoré, n. 59.

SALON DE 1824.

Par

Ferdinand Flocon & Marie Aycard.

2^e *Livraison.*

PARIS,
A. LEROUX, ÉDITEUR, PALAIS-ROYAL,
Galerie de Bois, n. 202.

1824.

CONDITIONS.

L'ouvrage formera un fort volume; il paraît chaque semaine, par livraisons d'une à deux feuilles, avec le dessin au trait des tableaux les plus remarquables.

Prix de la livraison, 2 fr.

Les lettres, avis et réclamations doivent être adressés, franc de port, à M. Leroux, éditeur.

LES MILLE ET UNE NUITS,

CONTES ARABES,

Traduits en français par *Galland*,

NOUVELLE ÉDITION,

Revue, corrigée et précédée d'une Notice sur la Vie et les Ouvrages de *Galland*,

PAR SAINT-MAURICE,

Huit volumes in-18, ornés de huit jolies gravures, d'après les dessins de *Dévéria*.

PRIX : 24 FRANCS.

Nous croyons être agréables au public, en lui recommandant cette édition nouvelle des *Mille et une Nuits*; la modicité du prix la met à la portée de toutes les fortunes; et l'exécution typographique, à laquelle s'est associé le talent d'un graveur distingué, doit lui mériter les suffrages des amateurs de jolies éditions; celle-ci est imprimée avec des caractères neufs et fondus exprès. La traduction élégante et exacte de Galland a été revue avec soin; des mots et des locutions qui avaient un peu vieilli en ont disparu. La Notice que M. Saint-Maurice a consacré à la vie et aux ouvrages de Galland est remarquable par l'élégance du style et la finesse des pensées; elle doit contribuer au succès de cette charmante édition.

Conditions de la souscription.

L'ouvrage paraît par livraisons, publiées de mois en mois.

Le prix de chaque livraison, composée de deux forts volumes, imprimés avec des caractères neufs, sur beau papier satiné, est de 6 fr.

Les trois premières livraisons, composées des six premiers volumes, sont en vente.

Ouvrages nouveaux qui se trouvent chez le même Éditeur.

Londres au dix-neuvième siècle, ou l'École du Scandale, comédie en cinq actes, imitée de Sheridan, par M. de Châteauneuf, représentée à Versailles, le 10 août 1824. Prix : 2 fr.

Galerie des Oiseaux du cabinet du Jardin du Roi, ou descriptions et figures coloriées des Oiseaux qui entrent dans la collection du Muséum d'histoire naturelle de Paris, publiées par M. Vieillot, et dessinées par M. P. Oudard. 80 livraisons in-4°. Prix de chaque livraison, 5 fr. : les 50 premières sont en vente.

Les personnes qui désireraient souscrire à cet ouvrage, recevront toutes les livraisons qui ont paru jusqu'à ce jour, et en solderont le montant à raison de 25 fr. par mois. Les livraisons à paraître seront soldées à la suite des 50 déjà publiées.

Résumé de l'Histoire d'Espagne. 1 vol. in-12, seconde édition. Prix : 3 fr.

IMPRIMERIE DE CARPENTIER-MÉRICOURT,
rue de Grenelle-St-Honoré, n. 59.

SALON DE 1824.

CHAPITRE PREMIER.

Tous les peuples civilisés ont été sensibles aux beaux-arts, et il semble qu'ils ont été honorés chez eux en raison de la gloire de la nation et de la vertu des citoyens; c'est que les beaux-arts deviennent utiles et nécessaires lorsqu'ils rappellent un triomphe de la patrie, un dévouement sublime, une action vertueuse; le marbre des statues, la toile du peintre sont comme les vers du poète, ou les pages de l'historien, des monumens durables de gloire ou d'infamie. C'est sous ce rapport que les Grecs et les Romains les ont considérés : ils leur ont donné cette direction constante; les dieux même, les dieux qu'ils reproduisaient si souvent étaient leurs ancêtres, et Jupiter, Mars, Hercule, Junon auraient eu moins de statues, s'ils n'étaient pas nés dans la Grèce, ou si leurs figures n'avaient pas servi de voile à des allégories populaires, ou rappelé des souvenirs historiques.

A la fin du moyen âge, lors de la renaissance des arts, la peinture et la sculpture semblèrent s'éloigner de ce but d'utilité, qui fait leur mérite et leur nécessité; le besoin de se former sur les modèles de l'antiquité servit d'excuse; on s'extasiait devant les restes précieux des arts de la Grèce, et loin de retracer les belles actions contemporaines, on peignit l'Olimpe et tous les dieux, les théories de Délos et toutes leurs pompes. Peu à peu le clergé acquit des richesses et de l'influence, et il demanda des chefs-d'œuvre pour les mystères de la religion: les Anges remplacèrent alors les Bacchantes et les Zéphirs sous le pinceau des artistes; Diane et Vénus cédèrent la place aux Saints et aux Madones; mais il a fallu bien du temps avant qu'on se décidât à quitter un monde idéal pour arriver à la vérité, avant qu'on nous dît en peinture : Voilà une belle action, et c'est votre voisin qu'il l'a faite; on a sauvé la patrie, et cette patrie c'est la vôtre, et celui qui l'a sauvée est votre compatriote, votre contemporain; c'est que le mot ARTS est entouré d'un si grand prestige qu'il enlève et ravit l'imagination hors de toute mesure; il trouble et saisit la raison au point que ceux qui les exercent ont long-temps dépassé le but, pour s'être trop pénétrés de la sublimité de leurs missions. Un peintre est

venu et a dit : J'exerce un art divin, ne faisons que des divinités ; de là le bleu des nuages, l'or des cheveux blonds, et la pourpre de manteaux ; des beautés de convention ont remplacé les beautés naturelles ; on a dédaigné de peindre le sourire d'une jeune fille, pour faire grimacer Hébé ; on a négligé d'être naturel, parce qu'on représentait des êtres hors de la nature ; et admettons qu'on ait réussi dans ces sujets mythologiques, supposons que le tableau le plus parfait qui soit sorti de notre école représente Apollon enseignant la flûte à Pan, à Daphnis ; Jupiter enlevant Europe, qu'elle utilité réelle aura pour nous un semblable chef-d'œuvre ? De quelle passion grande et généreuse s'enflammeront nos jeunes Français devant ces images sans intérêt positif ? Mais, au lieu de ces sujets imaginaires, mettez sous leurs yeux Jeanne-d'Arc chassant les Anglais de France, ou Desaix mourant pour la patrie, et alors l'utilité de la peinture sautera à tous les yeux, et sa nécessité jaillira de chaque coup de pinceau. On a suivi long-temps une route opposée, et il y a plus d'un artiste qui, en se donnant le titre de peintre d'histoire, n'a jamais peint que des sujets fabuleux ; ah ! que notre David eût bien mieux fait de finir sa carrière par un Léonidas nouveau, que d'employer ses dernières inspi-

rations à produire son superbe Mars et sa séduisante Vénus! Ce que nous disons ici est peut-être une monstruosité en peinture; mais c'est une vérité de bon sens et de raison. Oui, Lebrun eût mieux mérité de la patrie en peignant les batailles de Louis XIV, que celles d'Alexandre; et Horace Vernet emploie bien plus utilement son talent quand il nous retrace les champs de Jemmapes, ou les citoyens de Paris défendant Chaillot, que lorsqu'il nous représente une voluptueuse Odalisque ou un obscur Mameluck. On répondra à cela, qu'en la renfermant dans des sujets historiques, on priverait la peinture de ses attributs les plus gracieux; cela est vrai, aussi ne nions-nous pas l'agrément de ces compositions, mais seulement leur utilité; nous voulons faire sentir aux jeunes artistes, que le véritable but de leur art, celui auquel ils doivent tendre sans cesse, est d'instruire et de toucher; il faut qu'une pensée morale ou patriotique conduise leurs pinceaux, s'ils veulent allier toutes les gloires et conquérir ce double laurier qu'indique Horace :

Omne tulit punctum qui miscuit utile dulci.

Ah! un ange, pour moi, ce n'est point cette figure qui occupe le haut d'une toile, avec des ailes d'azur et une auréole brillante, c'est cette

jeune mère qui arrive auprès du grabat d'un malheureux mourant, et qui fait répandre son or par les mains de sa fille, qu'elle habitue à plaindre l'infortune et à soulager la misère : un héros, ce n'est point le fabuleux Achille, ou le romanesque Amadis, c'est le vertueux Washington, c'est d'Assas, Catinat, Vincent de Paule, ou Fénélon.

Cette manière de juger la peinture serait sévère si elle était exclusive ; mais qu'on remarque que nous ne condamnons pas ce que nous n'approuvons pas absolument, ou pour mieux dire que nous n'avons fait cette distinction entre l'utile et l'agréable que pour rendre hommage au Salon de cette année, qui présente une infinité de morceaux où sont réunies ces deux qualités.

Les malheurs des Grecs ont fourni de nobles inspirations, et plus d'un pinceau a retracé les faits d'armes de cette nation malheureuse, qui depuis trois ans lutte avec tant d'héroïsme contre la barbarie de l'Asie et l'indifférence de l'Europe. Nos jeunes artistes sont allés chercher des sujets dans cette école romantique, dont s'énorgueillissent l'Allemagne et l'Angleterre, et qui n'est livrée en France au ridicule que parce qu'elle n'est pas bien comprise encore, ou qu'elle est défigurée par des mains inha-

biles : Schiller, Shakespeare, Walter-Scott, Byron ont animé plus d'une toile de leurs créations.

Quelques jeunes peintres ont cru devoir abandonner les leçons de l'école et suivre une route nouvelle; plusieurs ont fait des essais heureux, quelques noms nouveaux se sont faits connaître; presque tous ceux qui avaient été remarqués au Salon de 1822, ont réalisé les espérances qu'ils avaient données; il nous paraît même que les jeunes artistes l'emportent sur leurs devanciers, si ce n'est pas toujours en talent, c'est du moins par le travail, le nombre et l'importance de leurs productions : les maîtres ont fait des portraits, les élèves des ouvrages. D'où vient cette différence? serait-ce impuissance, paresse, ou calcul d'intérêt?.... Un des chefs de l'école a exposé un tableau où tout l'art d'un pinceau correct et savant semble employé à faire ressortir des têtes sans relief et sans expression; la soie, l'or, les broderies brillent partout, l'œil est caressé par l'harmonie des couleurs, par le luxe heureux des meubles et des habits; mais on cherche en vain dans toutes ces figures de courtisans, une émotion, un blâme, ou un assentiment à l'action représentée : tous ces marquis sont muets devant le maître; ils entr'ouvent grâcieusement leurs lè-

vres rosées, et semblent vouloir faire convenir *tout le beau monde*

Du mérite éclatant de leurs perruques blondes.

Cela peut-être historique, mais cela est bien froid. Un autre tableau du même peintre est la copie d'un de ses chefs-d'œuvre; le reste de ses productions se compose de portraits.

Un peintre anglais, sir Thomas Lawrence, a brigué des suffrages français et obtenu une place au Salon : ici nous devons faire une remarque qui est à l'avantage de notre nation, et qui montre la noble impartialité de M. de Forbin; le tableau anglais a obtenu une place brillante, et il est posé de manière à attirer tous les regards par la place seule qu'il occupe, quand il ne fixerait pas l'attention par son mérite. Voilà qui est bien; et en effet, qu'auriez-vous dit, sir Thomas, si, sans égards pour vos talens, ou pour votre qualité d'étranger, on eût inhospitalièrement relégué votre ouvrage dans un coin obsur du Salon? C'est cependant ce qu'on a fait à Londres dans la salle de *Sommerset-House*; on y a caché les productions de nos peintres français dans le bois des soubassemens, de manière qu'il fallait se baisser pour les examiner à l'aise, et regarder où l'on mettait les pieds pour n'en pas endommager les cadres. Quoi-

que vous soyez président de l'académie de peinture de Londres, sir Thomas, nous aimons à croire que vous avez été étranger à cette injustice.

Le Salon présente aussi à l'admiration et aux regrets publics plusieurs ouvrages de ces peintres dont notre école pleure la perte récente, Georget, Gericaut, Singry, que la mort a enlevés au commencement de leur carrière, ou dans la maturité de leur talent; ce jeune Michalon, que ses deux premiers ouvrages avaient placé si haut; et enfin ce Prudhon, dont le pinceau était si suave et si doux qu'on reconnaît dans tous ses ouvrages des traces de cette mélancolie qui l'a conduit au tombeau, car les productions du peintre s'empregnent ordinairement des nuances de son caractère; et si en littérature le style est l'homme, il n'est pas difficile non plus de reconnaître dans les autres beaux-arts, les passions de l'artiste dans le style de ses productions. Enfin, l'exposition de 1824 est remarquable par le nombre et par le mérite des tableaux, et il paraît que M. de Forbin a trouvé le rare secret de les placer tous sans blesser l'amour-propre si susceptible des artistes. Mais si le directeur des Musées royaux a contenté tout le monde, il n'en est pas de même du jury d'admission; il a refusé beaucoup de ta-

bleaux, et on lui reproche plusieurs actes de sévérité, qu'on appelle des injustices. Sans entrer ici dans une question, où nous ne sommes pas compétens, nous rapporterons seulement une décision du jury, qui nous a paru plus que sévère, et qui a été appuyée d'une raison qui, si elle est exacte, ne ferait honneur ni aux talens ni à l'impartialité des jurés : M. Dupavillon, élève de David, a envoyé à l'exposition un grand tableau représentant *la Querelle d'Achille et d'Agamemnon*. Le jury l'a refusé : on a reproché à l'élève d'avoir copié le maître. Si on a prétendu dire par-là que M. Dupavillon a fait une copie matérielle d'un des tableaux de David, le reproche est absurde et il tombe de lui-même; si, au contraire, on l'accuse d'avoir imité la manière, le style de l'illustre exilé, d'avoir fait enfin du *David tout pur*, le motif d'exclusion est nouveau, et nous souhaitons à ceux des jurés qui sont peintres de l'encourir souvent.

Ainsi que nous l'avons dit dans notre prospectus, nous parcourrons le Salon, sans préventions et sans haine : nous connaissons peu les hommes, et cette ignorance où nous sommes de leurs personnes, en nous délivrant de la crainte de leur déplaire, ou du besoin de les flatter, facilitera encore l'indépendance de nos jugemens. Nous verrons dans le tableau, le

tableau, et dans le nom inscrit sur le livret, le peintre; mais d'après la manière d'envisager la peinture que nous avons énoncée, dans ce chapitre, on ne sera pas étonné de nous voir nous arrêter avec plus de complaisance sur les morceaux qui réunissent l'intérêt du sujet au mérite de l'exécution, que sur des ouvrages qui n'ont que cette dernière qualité; qui, par exemple, parlerait sur le même ton du beau tableau des Massacres de Scio, de M. Delacroix, et de celui qui est à côté, où l'on voit Mercure nous amenant du ciel Pandore et sa boîte fatale? Il est enfin des tableaux dont nous ne parlerons pas, soit à cause de leur peu d'importance, soit parce que le sujet qu'ils représentent ne nous laisserait pas toute notre indépendance. Quand il fait l'examen d'un tableau, le critique s'empare de tout, du choix du sujet, du lieu de la scène, des personnages; il loue, il blâme, il compare, il désapprouve à son gré et d'après sa manière d'envisager l'action historique : il juge l'œuvre du peintre; voilà l'écueil où nous craindrions de nous briser, et vers lequel nous laisserons courir les plus habiles ou les plus adroits.

CHAPITRE II.

M. DELACROIX.

Les Massacres de Scio.

Si l'on disait à un homme, il fut une population paisible et florissante, inoffensive au milieu des troubles et des révoltes, une horde de barbares vint l'envahir, et se venger sur des habitans désarmés, des défaites qu'ils avaient éprouvés dans d'autres pays : Ils brûlèrent les villes, égorgèrent les citoyens, et emmenèrent en esclavage les femmes et les enfans; si cet homme était peintre et s'il voulait reproduire sur la toile ces scènes de carnage et de désolation, croyez-vous qu'il dût employer ces harmonies de couleurs, ces douleurs d'étude, ces méchancetés de convention que l'on apprend dans les ateliers, et qui forment ce qu'on appelle un style et une école? Oui, s'il n'est que peintre. Mais s'il a reçu de la nature une âme ardente et sensible; si, oublieux des doctes et vains préceptes du professeur, il n'écoute que la voix du cœur et de l'imagination, se transportant par la pensée au milieu du théâtre de

tant d'horreurs, il verra l'agonie dans toute sa laideur, l'assassinat avec ses souillures, l'assassin avec sa figure basse et insolente, l'esclavage et la mort, et l'abandon du désespoir; il les verra, et son pinceau fidèle les fera voir au spectateur.

Ici l'on m'arrête et on me demande pourquoi choisir un sujet d'une nature si lugubre et si révoltante? Le talent a-t-il besoin d'exciter de pareilles émotions pour assurer son triomphe? A quoi bon nous attrister par de semblables peintures? sans doute. Prenez garde de troubler l'heureuse indolence au sein de laquelle vous coulez si tranquillement vos jours; défendons même aux journaux de rapporter les tueries de la Grèce, comme on leur fait taire les meurtres et les égorgemens d'Espagne, que l'on établisse sur tous les points de l'Europe des boucheries humaines, pourvu que vous n'en sachiez rien ou du moins que vous ne le voyez pas, pourvu que le sang des victimes ne vienne pas tacher le satin des souliers de vos femmes, vos dîners n'en seront pas moins gais ni moins aimables, et vous trouverez le même plaisir aux calembourgs de Brunet et aux lazzis de Potier.

Mais, Français que vous êtes, pour rester le plus joli des peuples, avez-vous résolu de

ne plus être une nation ?... Brisons-là. Je sens que j'irais trop loin, et je reviens au tableau de M. Delacroix. Il représente les massacres de Scio, et il est d'une vérité d'expression et de sentiment que l'on peut appeler effrayante. Dans le moment choisi par l'artiste, la résistance a cessé, elle n'est plus attestée que par les cadavres ou les blessures de ceux qui ont survécu. Sur le premier plan est un groupe composé de mourans et de morts, ou de prisonniers, dominés par deux soldats, l'un à pied armé d'un fusil, l'autre est un cavalier qui se prépare à emmener une jeune fille attachée au dos de son cheval. Un abattement morne et sinistre est répandu sur les figures des captifs. Un d'entre eux expire déchiré par une horrible blessure dont le sang coule à flots noirs; il est couché, sa tête pose sur l'épaule d'une femme qui ne cherche pas à lui donner d'inutiles secours; un sourire convulsif agite encore ses lèvres bleuâtres, le reste de ses traits a déjà l'immobilité de la mort. Dans tout son corps règne une prostration de forces qui annonce que cet homme a long-temps et vigoureusement combattu et qu'il est tombé épuisé de sang et de vie. A ses pieds est une femme plus âgée, assise et levant les yeux vers le ciel avec une expression affreuse de désespoir. Près d'elle

est une jeune femme renversée, et qui a perdu connaissance, un petit enfant est couché sur son sein. A gauche derrière le mourant est assis un homme encore dans la force de l'âge; ses vêtemens disent qu'il fut riche, quoique souillés de sang et de boue : il est dans la situation la plus terrible de la vie, il cesse d'être homme et il devient esclave. Devant lui deux enfans s'embrassent dans les angoisses d'une douleur déchirante. Le vil Asiate dont le cheval se câbre au-dessus de cet amas de misères et de souffrances n'est pas ému de colère, prêt à entraîner son butin, il tire son sabre pour se débarrasser d'une femme, la mère de sa captive qu'elle cherche à lui arracher. Sur le second plan, les massacres ne sont pas encore terminés, dans le fond on voit l'incendie de la ville, et la vue se prolonge ensuite sur une longue plaine entourée par la mer et couverte de ruines.

La première vue de ce tableau n'est pas en sa faveur ; l'artiste a voulu être vrai, et cette vérité n'est pas attrayante. Cependant quand les yeux se sont une fois portés sur son ouvrage, ils ne peuvent plus s'en détourner : peu à peu l'on s'accoutume à la dureté des couleurs, et l'on ne s'occupe que du sujet qui vous repousse et vous attache à la fois. Il est impossible de rester insensible au milieu de la foule d'émotions que ce

tableau fait naître. Tout y est si naturel, le désordre des vêtemens, l'expression des figures, l'abbattement morne et sinistre des personnages, qu'on oublie l'art et le peintre, et qu'on assiste réellement à cette scène terrible.

C'est alors que les réflexions vous pressent et vous assiègent. Une guerre barbare, déshonorante pour l'humanité, pour le siècle qui l'a vue éclore et se perpétuer avec une si lâche indifférence, se passe au sein de l'Europe, à la porte des États les plus civilisés, et tout ce que ces États ont trouvé à faire, c'est de rester neutres. Quelle neutralité que celle qui laisse massacrer des milliers d'hommes, anéantir des populations entières, et qui fournit encore aux égorgeurs de nouveaux moyens de destruction. Qu'on me pardonne mon indignation; c'est ici qu'on peut bien dire, les pierres crieront si les hommes se taisent! Il ne faut pourtant pas être injuste; plus d'une voix s'est élevée en faveur des Grecs, plus d'une lyre a essayé d'émouvoir dans le cœur des puissances de la terre une généreuse pitié. M. Delacroix s'est associé à ces nobles efforts du génie, son tableau est à la fois un bel ouvrage et une belle action.

Il me reste à parler de la *manière* de ce jeune peintre, et ici ma tâche devient plus difficile. Sa composition est pleine de grandeur et de

sentiment, son dessein est en général pur et correct, son coloris est dur et sa touche est heurtée. Il serait difficile de dire sous quel maître il a étudié, mais il est évident qu'il n'a voulu suivre la méthode d'aucun de ceux de notre école. Aussi on l'accuse d'être *romantique*, car on emploie ce mot en peinture aujourd'hui, comme on s'en sert déjà depuis quelque temps en littérature sans avoir pu encore en donner une définition précise. Il me paraît que dans l'une comme comme dans l'autre carrière, on l'applique à ceux qui sortent du chemin battu pour arriver au but par des voies inconnues que leur audace leur a fait découvrir. S'il en est ainsi, au lieu d'en faire un terme de proscription, ne serait-il pas mieux d'applaudir à leurs essais, surtout lorsqu'ils sont heureux. Le besoin de la nouveauté s'est fait sentir à toutes les époques, mais jamais aussi impérieusement qu'à la nôtre. Tant d'événemens inouïs, des positions inaccoutumées, ont fait germer tant d'idées ignorées jusqu'alors. Notre temps est un temps d'épreuves; loin de l'appeler le siècle des lumières, il faudrait l'appeler le siècle des essais, ce sont les siècles futurs qui en profiteront. Les sociétés sont tourmentées d'un mal que l'on voudrait rendre secret, quoique chacun le sente; les arts dans leur marche sont

empreints fortement des marques de ce malaise muet qui travaille et fermente en silence. Faut-il s'étonner si nos jeunes artistes s'élancent avec tant d'ardeur dans le champ immense des innovations. Mais ce qui parle beaucoup en faveur de M. Delacroix, c'est que les *Massacres de Scio* ne sont pas son coup d'essai dans le genre qu'il paraît avoir adopté. A l'exposition de 1822, il avait déjà révélé ses projets par un tableau représentant *le Dante et Virgile traversant les enfers*, et dans lequel on remarquait déjà la même sorte de beautés et de défauts que l'on retrouve dans son second ouvrage, avec cette différence que dans celui-ci les beautés sont incontestablement plus monstrueuses et les défauts moins sensibles que chez ce précédent. Cela nous annonce que ce peintre s'est rendu compte de sa manière, qu'il ne marche pas à l'aventure, qu'il saura corriger ce qu'il peut avoir encore de défectueux, et enfin qu'il a de nouvelles idées de peinture. Nous ne pouvons nous empêcher de rappeler ici qu'au salon de 1822, dans un ouvrage où l'on rendait compte de cette exposition, on osa insinuer, avec beaucoup de ménagemens à la vérité, que ce tableau du Dante était de deux mains différentes, dont l'une avait composé et dessiné le sujet, et l'autre l'avait colorié. On ajouta

même que c'était peut-être la copie de quelques vieux dessins de l'école Florentine. M. Delacroix a glorieusement répondu à cette assertion; son tableau du massacre l'a réfutée avec un succès qui nous dispense de la combattre.

MONSIEUR GOSSE.

Saint Vincent de Paule captif convertissant son maître.

M. Gosse, qui, il y a quatre ans, exposa le tableau des trois âges, avait laissé passer le salon de 1822 sans rien produire. Il mûrissait dans le silence et le travail un talent remarquable, et le temps qui s'est écoulé n'a pas été perdu pour lui : son *Saint Vincent de Paule* attire tous les regards; et, bien qu'il soit entouré des productions des Gérard, des Lethiers, des Prudhon, il n'a rien à craindre d'une comparaison dangereuse pour beaucoup d'autres. Le trait qu'il a choisi est singulièrement heureux; Vincent de Paule, prisonnier sur une plage africaine, avait été vendu comme un esclave; un renégat l'associait aux travaux d'un nègre, et tous deux trempaient de leur sueur une terre dévorante; mais le captif avait un autre but que celui de fertiliser les champs de son maître, il prêchait une morale douce et

évangélique. Le moment que l'artiste a choisi est celui où le renégat renonce à Mahomet pour revenir à sa religion première : il se courbe devant Vincent de Paule, et joint dans la main de son esclave des mains qui s'unissent pour prier. Vincent montre le ciel, il parle sans doute de pardon et de clémence; le nègre attentif écoute; une jeune fille s'avance pour ne rien perdre de cette scène, et l'on voit qu'un des plus grands efforts du renégat n'est pas tant de retourner à la religion du Christ que de renoncer aux charmes de la fille de l'Égypte. Enfin un vieil esclave est assis dans le sillon qu'il vient de creuser et s'appuie sur des instrumens aratoires. La figure du Saint est pleine de douceur et de bonté. S'il a converti, c'est qu'il a persuadé; Saint Vincent de Paule n'est point un Saint Dominique, et M. Gosse a fort bien réussi à représenter le calme d'un homme qui a convaincu sans surprendre, et ramené sans effrayer. Le torse de Vincent de Paule est nu, et il est peint d'une manière large et vraie, la couleur des chairs est vive, elle se ressent des teintes dorées du soleil de l'Afrique. Tout cela est fait par un homme qui connaît tous les secrets de son art et qui est sûr de son pinceau. Le renégat est couvert de riches habits, et le luxe de ses vê-

temens forme un contraste heureux et naturel avec le dénuement des captifs. La figure de la jeune fille a un caractère oriental : elle est belle, et ne ressemble cependant ni à une faiseuse de modes de la rue Vivienne, ni à une figurante de l'Opéra : c'est que M. Gosse a voulu être vrai ; qu'il ne s'est pas contenté d'une nature de convention ; qu'après avoir conçu son sujet il s'est transporté, en imagination, dans le pays brûlant où il a placé sa scène : il a vu le bananier, qui croît dans une terre à peu près stérile, le dattier à la tige droite et élancée, le teint bruni du renégat, et il n'a pris le pinceau qu'après avoir vu la scène qu'il a reproduite : Diderot dit que le talent n'est rien sans le goût, et le goût n'est autre chose que la nature et la vérité. Le tableau de M. Gosse n'est pas remarquable parce qu'il est convenu qu'un nègre a les cheveux crépus, les pommettes saillantes et le nez épaté, parce que les jeunes filles de l'Asie ont le visage rond, les yeux noirs et grands, et les lèvres fortes ; mais parce que cela est, et qu'il l'a rendu avec exactitude et talent. Maintenant si l'on disait à M. Gosse, qui dans quatre ans ne nous a fait qu'un tableau : Vous croyez avoir travaillé pour la postérité ; vous espérez que votre *Vincent de Paule* va orner quelque musée, et servir de modèle aux jeunes peintres

à venir : point du tout, on va passer l'éponge sur tout cela et on vous rendra votre toile aussi nette, aussi blanche que lorsqu'elle est sortie de chez le marchand du coin; voyez-vous d'ici le frisson qui parcourrait tout son corps, et comme son pinceau découragé s'échapperait de sa main. Eh bien! ce qu'il redouterait tant pour son tableau, il l'éprouve tous les jours pour ses autres ouvrages : c'est à son talent, uni à celui de M. Ciceri, que nous devons les décorations qui charment tous les yeux à l'Opéra, et qu'au bout de trois ou quatre ans on va laver dans la Seine, pour que son habile pinceau nous procure de nouvelles illusions. Mais ne craignez rien, M. Gosse, votre tableau vivra; il ne passera pas comme les jardins d'Armide ou les palais d'Aladin; seulement ne pouriez-vous pas produire un tableau de plus, au risque de faire une décoration de moins?

M. Gosse a exposé aussi quatre portraits : le portrait en pied d'une comtesse russe en habit de cheval; on voit sur le second plan un écuyer qui tient en lesse le coursier que probablement la comtesse va monter, ou dont elle vient de descendre : pourquoi se donner tant de peine pour faire voir qu'on a un cheval alezan? Eh! madame, puisque vous teniez tant à votre cheval, que ne vous faisiez vous peindre dessus, cela au-

rait été plus simple, et vous auriez fait partie de la cavalerie du salon qui, grâce au ciel, est nombreuse. On remarque aussi le portrait du colonel Voutier, qui est d'une ressemblance parfaite, et qui ne laisse rien à désirer sous le rapport de l'art; tout le monde connaît les mémoires de ce brave militaire qui a retracé, avec autant de modestie que d'exactitude, les premières victoires des Grecs, où il n'a oublié qu'une chose, c'est de dire la part qu'il y a prise; une foule d'officiers français se sont joints aux Hellènes, et aident de leur épée et de leur fortune ce peuple malheureux à conquérir son indépendance.

M. Voutier est un de ceux qui l'a fait avec le plus de gloire et le plus de succès, il est venu en France en 1823, et a publié une relation exacte des faits dont il a été le témoin; mais son séjour dans sa patrie n'a point été long, et il est maintenant dans cette Ipsara que la trahison avait livrée aux Turcs, et que la valeur des Grecs a reconquise; quand nous voyons des Français quitter leur patrie pour aller dans un ciel étranger combattre le despotisme, nous nous rappelons involontairement la part glorieuse que prirent des Français à l'affranchissement des États-Unis (car en France on ne peut pas voir une action généreuse sans s'y

mêler), et nous souhaitons que l'antique Grèce ait le sort de la jeune Amérique.

M. TREZEL.

L'Atelier de Prudhon.

Le Salon de cette année ne brille pas moins par les grandes compositions que par les tableaux de genre, dits *de chevalet*. Leur nombre est prodigieux ; ils attirent la foule ; et ces petites compositions doivent séduire le peintre par le peu de temps qu'elles exigent, et par la facilité qu'il trouve à les placer. Horace Vernet, Vigneron, Duval Lecamus, Baume, Granet, Scheffer aîné, et quelques autres, ont exposé des choses charmantes, et dont nous rendrons compte dans de prochaines livraisons. Mais qui a pu persuader à M. Trezel de représenter, comme il l'a fait, *le portrait en pied de feu M. Prudhon dans son atelier ?* Prudhon est sur le devant : il monte sur une escabelle pour atteindre le haut de sa toile ; plus loin est une dame qui peint : elle se retourne vers l'artiste pour lui parler ou pour lui répondre ; dans le fond est le tableau de *la Justice poursuivant le crime*, sur le côté est le précieux morceau de *l'Agonisant entouré de sa pauvre famille ;* on voit dans un portefeuille ouvert, l'esquisse du Christ, et un dessin du

Zéphir troublant l'eau avec son pied, est jeté sur le parquet : voilà ce qu'a fait M. Trezel ; mais, malgré l'esquisse du Christ, malgré le tableau de l'Agonisant et celui du Zéphir, je me demande quel est cet homme qui monte, un pinceau à la main, vers la grande toile qui couvre le chevalet ? Comment cet homme, avec un pantalon gris si bien brossé, avec une veste de même couleur, si symétriquement ornée de passepoils et de brandebourgs noirs, c'est Prudhon ? cette figure commune, sans expression, sans feu, sans génie, c'est Prudhon ? il avait ce visage carré et inanimé ? ces yeux sans expression ? Cela n'est pas possible, et, en le supposant, M. Trezel aurait-il dû le peindre ? et, cette dame qui est au fond, que veut-elle ? que demande-t-elle à Prudhon ? Je n'en sais rien, je ne le devine pas, et peut-être l'auteur lui-même serait-il aussi embarrassé que moi de le dire ; son tableau est vague, sans plan, sans intérêt, et on pourrait faire plus d'un reproche au dessin et à la couleur. Pour moi, si j'avais eu à traiter un pareil sujet, je m'y serais pris autrement : d'abord je me serais pénétré du caractère et du genre de talent de l'artiste que j'avais à peindre, et j'aurais voulu qu'on le reconnût à la mélancolie de ses traits fatigués par les passions et par l'étude de son art ; au feu passager que la

vue seule de sa toile communique à ses yeux éteints par la maladie ; il n'aurait pas eu une chemise bien blanche, ni une cravatte bien mise ; je n'aurais pas soigneusement boutonné sa veste et son pantalon, ses deux pieds n'auraient pas été commodément chaussés dans deux pantoufles fourrées ; non, il aurait travaillé à cet Agonisant, qui est rejeté dans un coin de l'atelier ; c'est sur le chevalet qu'il fallait mettre ce tableau : il aurait eu ce désordre d'habillement où l'on est quand le dieu est là, quand le pinceau vous a sali le linge ou barbouillé la figure ; cet Agonisant, qu'il aurait peint, lui aurait part un présage de sa destinée, et il se serait retourné vers celle qu'il aimait, pour chercher dans ses regards une pensée moins pénible. Cette femme qui, dans le tableau de M. Trezel, nous regarde avec un rire si innocent, et qui laisse tomber son pinceau le long de sa chaise, d'un air si ennuyé, je l'aurais animée, j'aurais donné à sa physionomie ce qu'elle avait, ou ce qu'elle devait avoir, le caractère des passions fortes, et on aurait vu à son geste, à son action, que dans un mois, dans une semaine, demain peut-être elle devait attenter à ses jours, et par sa mort abréger la carrière de Prudhon, qui la regarde, qui la contemple, qui doit mourir de sa mort, qui ne vit, qui n'est heureux, qui n'est content que

si elle est là ; j'aurais peut-être jeté dans l'atelier une des productions de l'artiste, mais je ne les aurais pas mises toutes, je ne les aurais pas entassées l'une auprès de l'autre parce que j'aurais voulu que le plus léger indice mît sur la voie, et que mon ouvrage dît le reste. Voilà ce que j'aurais fait si j'avais peint Prudhon dans son atelier, avec Mademoiselle ***; ou bien j'aurais crevé ma toile et brisé mes pinceaux ; mes figures auraient été ressemblantes et animées, et la passion se serait lue dans chacun de leurs traits, parce que, ayant à représenter deux êtres passionnés, il y aurait eu de la maladresse à les peindre dans un moment de calme. M. Trezel a pris la chose beaucoup plus tranquillement, et son tableau est froid, et on passe devant sans s'arrêter, parce qu'il n'a pas vu toute la poésie de son sujet, et qu'il l'a traité sans verve et sans inspiration ; son tableau ne l'a pas rendu malade, et il fallait avoir la fièvre ; il fallait souffrir, être amoureux, être jaloux, éprouver ce malaise, cette difficulté de vivre plus long-temps, qui fait qu'on cherche le repos quel qu'il soit, fût-il celui de la tombe.

M. Trezel a exposé sept autres morceaux, dont un a été commandé par le Ministre de l'intérieur : nous reviendrons sur les productions de cet artiste dans une prochaine livraison.

CHAPITRE III.

M. STEUBE.

Le Serment.

Valther Turst. Écoutez mon avis : à gauche du lac en allant à Brunnen, vis-à-vis le Mytenstein, est une prairie entourée de bois : parmi les bergers elle porte le nom de Rutli ; c'est une espace vide au milieu de la forêt. C'est la limite d'Uri et d'Unterwald. Une barque vous conduira de Schwiz vers ce lieu en peu d'instans. Nous nous y rendrons pendant l'obscurité par des sentiers détournés, et là nous pourrons délibérer en sûreté. Nous traiterons en commun de l'intérêt commun, et sous la protection de Dieu nous prendrons une résolution.

Werner Stauffacher : Ainsi soit : maintenant mettez votre main dans la mienne, et vous aussi la vôtre ; et de même que nous trois nous venons entre nous de nous donner la main en signe d'une réunion sincère, de même nous conclurons entre nos trois cantons une alliance fidèle, à la vie et à la mort.

Arnauld Melchtal : O mon vieux père! tes yeux ne pourront plus voir le jour de la liberté; mais tu l'entendras retentir. Quand d'une Alpe à l'autre des signaux de feu seront allumés, que les forteresses des tyrans seront abattues; alors les Suisses accourront à ta cabane te porter ces heureuses nouvelles, et la nuit qui couvre tes yeux sera un instant dissipée. (Schiller.)

Tel était pendant une nuit, l'entretien de trois paysans Suisses, et de cet entretien résulta la délivrance de toute une nation. Il est vrai que la tyrannie alors était arrivée à son comble, qu'elle était âpre et insolente, qu'elle attaquait l'homme corps à corps sans emprunter aucun déguisement : mais il est vrai aussi que ces hommes à qui elle s'attaquait, avaient toujours conservé un instinct de liberté qui leur faisait ressentir encore plus vivement la honte de la servitude et l'horreur de l'injustice. Aussi la révolte fut générale et spontanée; parce que depuis long-temps chaque citoyen était forcé de lutter contre l'esclavage. Le tableau de M. Steube représente le moment où le vieux Walther Furst, Werner Stauffacher et Arnold Melchtal, se donnent la main en signe d'alliance entre les trois cantons. La

scène se passe au bord du lac, des montagnes s'élèvent dans le fond et ferment l'horizon, la lune répand sur tout le tableau une clarté grise et tranquille qui produit un fort bel effet. La tête de Walter Furst est noble et vénérable, celui qui lève la main vers le ciel avec tant d'énergie, c'est Melchtal, dont le père a eu les yeux crevés par ordre de Gessler; il ne respire que vengeance, c'est le plus ardent ennemi des tyrans, et le peintre a su lui donner des traits qui font reconnaître son caractère. On cherche là un autre homme, que la pensée associe aussitôt à cette entreprise, et qui n'y eut pourtant aucune part, le célèbre Guillaume Tell : son nom est devenu l'égal du nom de Brutus, et les noms de Furst, Stauffacher et Melchtal sont presque ignorés en France.

M. ALLAUX.

Pandore descendue sur la terre par Mercure.

Lorsque l'on a vu le tableau des massacres de Scio, et que l'on détache ses regards attristés de cette composition terrible, les yeux rencontrent à peu de distance une grande toile diaprée de rose et de bleu, qui nous a été envoyée de Rome, et qui sert encore à faire mieux apprécier le genre de M. de La-

croix, et à lui faire pardonner d'avoir peut-être outré sa manière. On voit Mercure rapportant du ciel Pandore et sa boîte fatale, Pandore, que tous les dieux de l'Olympe se sont plu à combler de leurs faveurs. Et, d'abord, l'on se demande ce que signifie un pareil sujet, quel but d'utilité, même indirecte, l'artiste a voulu atteindre? Que nous disent ces deux grandes figures isolées au milieu d'un ciel plat et sans harmonie, venant on ne sait d'où, soutenues on ne sait comment, n'était le livret si utile pour l'intelligence des compositions de cette espèce? Sans doute, dans des tableaux de chevalet, l'artiste peut se livrer à ses fantaisies, et cherche à satisfaire les caprices des amateurs; mais lorsqu'on veut remplir une toile de dix pieds et faire ce qu'on appelle de l'histoire, il faut avoir une imagination bien pauvre, une direction d'idée bien malheureuse pour ne trouver rien de plus utile ou de plus intéressant. Encore si la stérilité du sujet était racheté par la beauté des formes, l'élégance du dessin, la suavité du coloris, l'ouvrage, sans intérêt pour le public, pourrait offrir aux jeunes peintres des sujets d'étude, qu'ils sauraient employer plus convenablement par la suite. Mais ici je ne vois rien de tout cela, et si les figures de M. Allaux ne sont pas

mauvaises, son tableau n'est pourtant pas assez bon pour que le mérite de l'exécution serve de passeport à la nullité de l'action. Ses personnages sont grêles; leur pose est gracieuse, mais elle manque de vérité, et il ne pouvait guère en être autrement, puisque dans un sujet idéal l'artiste n'a pu trouver les secours de la nature; le ciel est d'un ton monotone; les figures sont roses, mais elles ne sont pas animées, tout est froid, tout est faux, tout est maniéré.

Depuis long-temps on se plaint que les dépenses faites par l'État, pour entretenir une école à Rome, ne soient pas récompensées par les progrès des artistes qu'il y envoie. Ce tableau en est une nouvelle preuve, ainsi que tout ce qui nous est arrivé de Rome cette année, à une ou deux exceptions près. Si l'on se demandait, en voyant l'ouvrage de M. Allaux, dans quel pays il a été composé, quel ciel l'a inspiré, on citerait peut-être celui de l'Allemagne, les bouts de nuages bleuâtres que l'on entrevoit d'un quatrième étage du faubourg Saint-Germain, l'atmosphère froide et sans transparence de l'Angleterre; mais jamais on ne songerait au ciel brillant et pur de l'Italie. Et croit-on d'ailleurs, parce qu'on va chercher son sujet dans les fictions usées de la Mytho-

logie, obéir aux inspirations des vieilles rives du Tibre?

Nota. Le Dessin qui devait accompagner cette livraison paraîtra avec la seconde. Un retard indépendant de la volonté de l'Editeur l'empêche de le donner avec celle-ci : les autres seront publiés régulièrement.

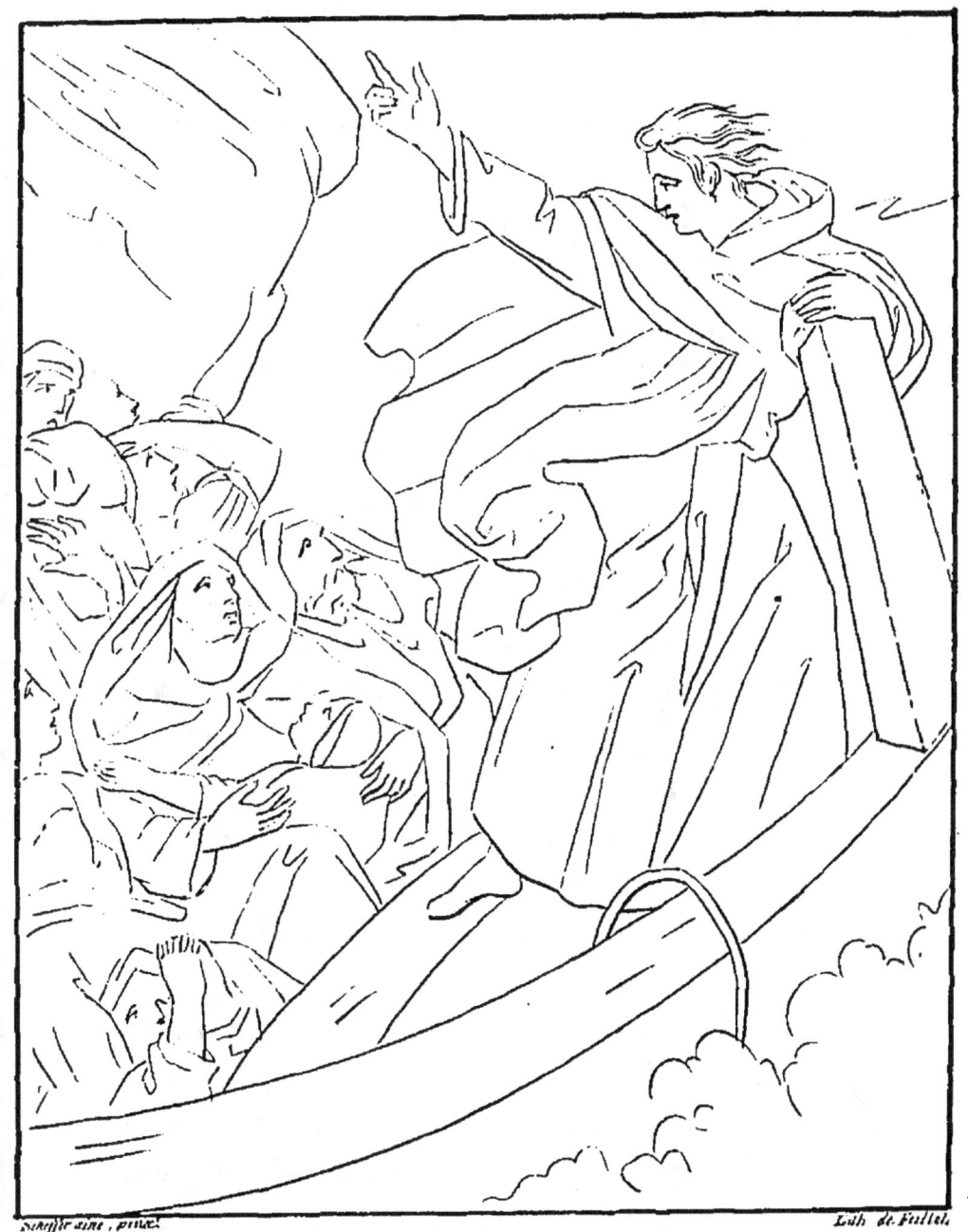

Saint Thomas d'Aquin prêchant la confiance dans la bonté divine pendant la tempête.

SALON DE 1824.

CHAPITRE IV.

MM. AUGUSTE ET HENRI SCHEFFER.

La Mort de Gaston, saint Thomas d'Aquin, le Christ et la Vierge.

EN quelque matière que ce soit, les innovations ont toujours été l'occasion de longues disputes et de discussions interminables. Ceux qui sont venus les premiers ont ouvert une route au hasard; on a imposé à leurs successeurs la loi de suivre leurs traces et de marcher sur leurs pas. Les critiques ont voulu régulariser les sentimens, et compasser les jouissances. Ils ont dit : Vos devanciers avaient du génie, ils ont fait l'admiration de leurs contemporains; pour obtenir les mêmes succès, employez la même méthode : et la différence des lieux, des temps, des mœurs, des caractères a disparu devant la force de l'habitude. C'est surtout dans les arts de l'esprit que cette gêne se fait sentir davantage; il semble que l'homme, effrayé à la vue de l'immensité des domaines de l'ima-

gination, ait cherché à s'en fermer l'entrée, ou du moins à ne se hasarder que dans la partie déjà parcourue, regardant comme des téméraires, ou comme des insensés, tous ceux qui tentaient des excursions dans les régions inconnues. Et cependant, quoi de plus individuel que le talent, quoi de plus indépendant que l'âme, dont les émotions se refusent à l'analyse, dont les facultés brisent à chaque instant le joug sous lequel on voudrait la courber. Mais aussi la paresse ou la médiocrité trouvent bien mieux leur compte dans une servile imitation que dans les dangers et les travaux d'une création aventureuse. Ici, comme ailleurs, ce ne sont pas les plus forts qui ont fait la loi, ce sont ceux qui l'ont reçue des mains des plus habiles. Ces considérations générales rencontrent aujourd'hui une application directe dans l'objet qui nous occupe. Une nouvelle école se forme en peinture comme en littérature; elle a signalé sa naissance par des productions brillantes, et elle a fait pâlir de colère et d'effroi les vétérans de la routine, les chefs de la tourbe imitatrice. Amis de la liberté, en tout et pour tous, nous croyons devoir entrer dans la lice et défendre le plus beau privilége de l'esprit humain, son indépendance. On accuse l'école nouvelle d'être *romantique;* si l'on veut dire

par là qu'elle diffère des écoles précédentes, on ne lui reproche rien, ou plutôt on lui reproche d'exister, car si elle était ce qu'étaient les autres, elle ne serait plus une école. Il faut donc que ce grand mot de *romantique* ait une autre signification; tâchons de la découvrir.

Les classiques, dans les arts, sont ceux qui ont pris pour modèle les restes de l'antiquité, et ont cherché à façonner l'esprit et le goût de leur siècle, sur ce qu'ils ont pu deviner de l'esprit et du goût des Grecs et des Romains. Dédaignant de suivre la nature, ou trop timides pour en rechercher les beautés, ils ont cru plus facile de s'en tenir à celles qu'avaient trouvées leurs maîtres. Par là, ils nous ont donné la copie de la copie. De là aussi sont nées les règles, car, dans leur imitation de convention, ils avaient transgressé la première de toutes, et se voyaient jetés dans un dédale d'erreurs et de fluctuations. L'invention, la création, en fait d'arts, sont des mots qui n'ont pas une valeur réelle. L'imagination n'invente, ne crée rien; elle imite, et plus son imitation est fidèle, plus elle se rapproche de la nature, plus alors elle ressemble à la création. Pourquoi donc, au lieu de s'attacher au grand modèle primitif, se borner à une imitation secondaire, et, par cela même, nécessairement

imparfaite. C'est là, suivant nous, que gît la question, quoique l'on s'efforce sans cesse de la déplacer. Les romantiques sont donc ceux qui tâchent de se rapprocher le plus possible de la nature; les classiques, ceux qui n'ont d'autre modèle que les productions de l'antiquité.

En littérature, cette distinction deviendra plus sensible encore. Les Allemands, les Anglais, les Espagnols mêmes sont essentiellement romantiques. Les Français seuls ont été classiques jusqu'à ce jour; ils ont poussé leur amour pour les anciens, au point de douter si le théâtre ou la peinture pouvaient se servir de sujets tirés de l'histoire de leur pays, et leur poésie nationale a long-temps été chercher ses héros sur les rives du Tibre ou dans les plaines d'Argos.

Nous espérons qu'on nous pardonnera ces réflexions préliminaires. Ayant à parler de deux peintres de la nouvelle école, elles nous ont paru trouver ici naturellement leur place. Nous allons passer maintenant à l'examen des tableaux de MM. Scheffer.

C'est une chose aimable et rare en même temps de voir deux frères s'avancer glorieusement dans la carrière des arts, et signaler leurs premiers pas par des succès peu communs. Il semble que le mérite de chacun s'augmente encore du mérite de son frère et en acquière un

nouveau lustre. M. A. Scheffer s'était déjà fait connaître par son beau tableau des *Bourgeois de Calais*. Ce sujet, vraiment national, était traité d'une manière qui avait réuni tous les suffrages. Le tableau est placé maintenant dans la salle des conférences de la chambre des députés, et c'est, sous tous les rapports, un digne ornement du lieu de réunion des représentans de la France. M. Scheffer, qui connaît bien toute l'importance du choix du sujet, a encore pris le sien cette année dans les annales de notre pays, et quoiqu'il fût d'une nature différente, il n'a pas été moins heureux. Il nous avait montré le simple et vertueux dévouement de quelques bourgeois se livrant à la rage de l'ennemi pour en préserver leurs concitoyens ; il nous représente aujourd'hui la mort d'un noble et illustre chevalier, Gaston de Foix, duc de Nemours, tué à la bataille de Ravenne, vers la fin du quinzième siècle. Dans son premier ouvrage, Eustache de Saint-Pierre et ses courageux compagnons paraissaient pieds nus, en chemise, la corde au cou, dans l'attitude de la résignation ; un jour triste et sombre répandait sur toute la composition un ton de mélancolie propre à inspirer le recueillement ; ici des armures brillantes, des écharpes, des panaches éclatans, l'or, le fer, l'acier étin-

cellant de toutes parts, une lumière vive et éblouissante frappent la vue et font concevoir au premier coup d'œil une scène guerrière, mais c'est aussi une scène de deuil. Gaston avait remporté la victoire ; il voulut disperser un corps d'Espagnols qui se retiraient en bon ordre ; il périt au milieu de leurs rangs, après avoir renversé un grand nombre d'ennemis, et percé de dix-sept coups de lance. Son corps est étendu sur le premier plan, sa tête est découverte, son armure brisée et faussée en plusieurs endroits est souillée du sang qui coule en abondance. Près de lui sont ses vaillans frères d'armes, Bayard, Lautrec, d'Ars et la Palisse ; une tristesse profonde se peint sur leurs traits, ils ont oublié leurs triomphes pour ne voir que la perte qu'ils ont faite ; mais à côté sont des prisonniers, dont la présence atteste la victoire de la France. Parmi eux on distingue le cardinal de Médicis, qui depuis, sous le nom du pape Léon X, contribua si puissamment à la renaissance des arts en Italie, et donna son nom à son siècle. Dans le fond du tableau, un guerrier indique par un geste animé les tours de Ravenne, et rappelle à ses compagnons que c'est là qu'ils vengeront la mort de leur général. Les têtes sont pleines d'expression : celle de Gaston est

d'une beauté sublime, et celle du cardinal n'est pas moins remarquable. Cette grande composition est empreinte de vigueur et de noblesse; elle émeut, elle attache. On ne saurait rester froid devant le corps de ce jeune vainqueur, qui est enseveli dans son triomphe, et l'on aime à voir ces héros de la vieille France, dont les noms devraient être classiques parmi nous. Ce qui se fait remarquer surtout dans cet ouvrage, c'est une facilité prodigieuse et une vérité qui saisit. Je sais bien que certaines gens auraient voulu retrouver l'Apollon du belvédère sous l'armure de Gaston, l'Hercule Farnèse sous la cuirasse de Bayard, et peut-être aussi le Jupiter olympien sous la robe du cardinal; mais M. Scheffer a seulement prétendu faire de son tableau le *portrait* de l'événement qu'il représentait, et il y a parfaitement réussi.

C'est avec une manière et des tons de couleurs entièrement différens que le même peintre a représenté saint Thomas d'Aquin prêchant la confiance en Dieu pendant une tempête. Le saint est placé sur la proue d'un navire battu par l'orage; de l'autre côté est un groupe de femmes et de matelots épouvantés par la fureur de la mer. Saint Thomas les rassure et les exhorte à reprendre courage. Sa pose est admirable: il est debout, la main élevée vers

le ciel, les yeux calmes et sereins, les traits animés par une inspiration surnaturelle ; tout en lui contraste fortement avec ses compagnons d'infortune, qui sont renversés dans l'abattement et la crainte, tandis qu'il les domine avec majesté. On remarque dans ce tableau une grande pureté de dessin, jointe à une exécution plus soignée que dans le précédent. On ne croirait jamais que le même pinceau a produit ces deux ouvrages ; mais c'est le propre du talent de savoir se plier à tous les sujets, et de donner à chacun le style qui lui convient. C'est là aussi ce qui caractérise M. Scheffer, et dans tous les tableaux qu'il a exposés cette année, aucun ne se ressemble par la manière ou le ton de couleur.

M. Henri Scheffer est plus jeune que son frère ; il n'a exposé qu'une grande composition et trois tableaux de genre.

M. Henri Scheffer a exposé un Christ descendu de la croix ; ce tableau, qui est placé de la manière la plus désavantageuse dans un coin obscur où l'on ne saurait le voir, était cependant assez remarquable pour être traité avec moins de défaveur. L'ordonnance en est simple et touchante ; il n'y a que deux personnages, la Vierge et son fils. Elle tient sur ses genoux la tête du Christ dont le corps est étendu

sur le premier plan, et elle pleure avec la douleur d'une mère et la résignation d'une sainte. Aux pieds du Christ s'élève la croix dont on n'aperçoit que le bas; les clous, la lance et le roseau sont les seuls accessoires de cette composition pleine de goût et de sentiment. Le peintre a bien compris que la douleur était solitaire, et il n'a pas voulu partager l'intérêt sur des personnages étrangers, qui n'auraient pas manqué de l'affaiblir. Son dessin est correct, sa manière naïve a quelque chose qui se rapproche de celle des anciens maîtres français. Son ton de couleur est sombre, comme il convenait dans un sujet aussi triste, et quoique toutes les teintes soient rembrunies, elles conservent cependant une grande transparence.

Les sujets religieux et les tableaux d'église ont été les premiers que l'on ait fait en France. Les cloîtres et les abbayes en ont été décorés avant les palais des rois ou de la Nation. La simplicité des mœurs des vieux temps se retrouve encore dans les peintures sur verre que l'on a conservées. C'est ainsi que, dans un vitrage représentant l'Annonciation, on voyait d'un côté la Vierge lisant les heures; de l'autre, l'ange Gabriel; et dans un coin, le Saint-Esprit sous la forme d'un pigeon, du bec duquel partait un rayon pyramidal, qui aboutissait à l'oreille de

la Vierge et y reposait un enfant très-bien dessiné : c'était la traduction exacte de ces deux vers d'une ancienne prose.

Gaude, virgo, mater Christi.
Quæ per aurem concepisti..

Ou peut-être le peintre avait-il connaissance d'un noël bourguignon, dont voici un couplet sur le même sujet :

L'ainge echevan ce prôpô,
Mairie, étrainge merveille,
An concivi po l'oreille,
Le fi de Dei, tô d'un cô,
Ses entrailles frémissire,
Du Varbe au dedan logé,
Et dan troi moi quemancire,
Ai santi l'anfan rogé.

Tout le monde connaît cet autre tableau tiré d'une église de Paris, et représentant sainte Marie Egyptienne, offrant son corps à un batelier, pour payer le prix de son passage. Ces deux peintures étaient du quinzième siècle, et se faisaient remarquer par un beau coloris et un dessin assez exact. Il y a loin de cette bonhomie à la noble simplicité du tableau de M. Scheffer ; mais il y a loin aussi de la simplicité de ce dernier aux poses tourmentées, aux attitudes guindées que l'on retrouve chez plus d'un peintre de nos jours : nos aïeux

poussaient trop loin la naïveté ; on a donné dans l'excès contraire, on s'est maniéré de toutes les façons et dans tous les genres : l'école paraît en ce moment revenir sur le naturel ; puisse-t-elle enfin s'y arrêter ! MM. Auguste et Henri Scheffer, Delacroix, Sigalon ont suivi les leçons de M. Guérin ; il est assez remarquable qu'ils aient étudié chez un peintre en qui le naturel n'est pas le principal mérite ; c'est que M. Guérin n'a pas voulu que ses élèves sentissent d'après lui, mais d'après eux-mêmes, et qu'en dirigeant leurs études il ne les a pas forcés de le copier.

TABLEAUX DE GENRE.

Les peintres d'histoire se mettent beaucoup au-dessus de leurs confrères, qui, dans un cadre plus étroit, retracent les scènes ordinaires de la vie, et nous intéressent à des êtres plus près de nous que les héros et les demi-dieux : ils ont raison, sans doute, car les études immenses qu'exige leur art, les connaissances approfondies qu'il nécessite, leur donnent bien le droit de croire que leur part est la plus belle ; mais celui qui nous attendrit sur nos propres maux, qui nous fait pleurer de nos

malheurs réels, et les représente avec grâce et vérité, atteint aussi un des buts de l'art, et souvent son triomphe est plus doux et plus populaire. Greuze n'a été reçu à l'Académie que comme peintre de genre ; mais j'aime mieux l'*Accordée de Village*, que vingt tableaux d'histoire de ses confrères. On admire la *Henriade*; mais on relit sans cesse les contes et les épîtres. Quand l'œil est fatigué de grandes compositions, quand l'imagination est remplie des idées que rappellent les cuirasses, les épées, l'or et les broderies, l'œil et l'imagination se reposent volontiers sur ces petits tableaux, où l'on voit de jolies femmes qui ne sont pas des princesses, de beaux garçons qui n'ont pas l'épée au côté, des joies et des douleurs qui ne sont pas sur le velours. MM. Scheffer ont fait, sans doute, toutes ces reflexions ; ils ont senti l'importance des deux couronnes, et, en athlètes hardis, ils les ont briguées toutes les deux.

M. Scheffer aîné a, outre ses deux grands tableaux, dix tableaux de genre, et Henri Scheffer, son frère, a fait suivre son Christ de trois compositions charmantes, auprès desquelles la foule s'arrête, et dont les artistes admirent la grâce et la suavité. Ces jeunes peintres ont traité des sujets tristes : leur pinceau

est ami de la douleur et des larmes, mais de cette douleur douce qui remue l'âme sans la troubler, et qui inspire une mélancolie rêveuse; *est quædam flere voluptas.*

Ici c'est la bonne vieille de cet auteur, qui

> D'un luth joyeux sut attendrir les sons.

Elle répète auprès de son foyer les chansons de son ami : un enfant se joue auprès d'elle ; une jeune fille interrompt son ouvrage pour lever sur l'aïeule ses beaux yeux bleus ; derrière la jeune fille, une sœur, de douze à treize ans, que les chansons d'amour ne font pas encore rêver, cache sa tête espiègle. A l'autre côté du foyer, est assis un homme déjà dans l'automne de la vie : il écoute avec attendrissement ; un beau garçon en blouze est sur le second plan ; il écoute aussi, mais surtout il regarde la jeune fille. Toutes les poses sont naturelles et vraies ; toutes les têtes ont une expression de joie douce, mêlée à cette teinte de regret pour des plaisirs passés qui ne doivent plus revenir. M. Scheffer aîné a placé sa bonne vieille dans l'ombre ; ce n'est pas sur elle qu'il a voulu porter l'attention, c'est sur la jeune fille, c'est sur le jeune homme, dont les amours sont du moment et chez lesquels la chanson réveille autre chose que des souvenirs. Cette idée

est juste, elle montre que M. Scheffer voit d'une manière dramatique, et sait renchérir avec art sur le sujet dont il s'empare.

Dans le salon carré, un autre tableau du même peintre représente l'enterrement d'un jeune pêcheur, épisode touchant de l'*Antiquaire* de Walter-Scott. Le corps du jeune pêcheur, dit le romancier écossais, était déposé dans un cercueil placé sur le lit qu'avait occupé l'infortuné pendant sa vie. A peu de distance, était le père, dont le front, offrant les traces des injures du temps et des saisons, et couvert de cheveux grisonnans, avait bravé bien des nuits orageuses et bien des jours semblables à ces nuits. Il semblait repasser dans son esprit la perte qu'il venait de faire, avec ce sentiment profond de chagrin particulier aux caractères rudes et grossiers, et qui se change presque en haine contre tout ce qui reste dans le monde, après que l'objet chéri en a été enlevé. Le désespoir lui avait fait faire les derniers efforts pour sauver son fils, et ce n'était qu'en employant la force, qu'on avait pu l'empêcher d'en faire de nouveaux, dans un moment où il n'aurait pu que périr lui-même, sans la moindre possibilité de le sauver. Toutes ces idées semblaient fermenter dans son esprit. Il jetait un regard sur le cercueil comme sur

un objet dont la vue lui était insupportable, et dont pourtant il ne pouvait détourner les yeux.

. .

Comme il avait refusé toute nourriture depuis que ce malheur était arrivé, sa femme avait eu recours à un artifice inspiré par l'affection; elle avait employé le plus jeune de ses enfans, le favori de Saunders, pour lui présenter quelques alimens. Son premier mouvement avait été de repousser l'enfant avec une violence qui l'avait effrayé; son second, de l'attirer à lui, et de le serrer tendrement dans ses bras. Vous serez un brave garçon, si la mer vous épargne, Patie, lui dit-il, mais vous ne serez jamais, vous ne pourrez jamais être ce qu'il était pour moi. Depuis dix ans, il montait avec moi la barque, et, d'ici à Buchan-Ness, personne ne tirait mieux un filet.

Dans un autre coin de la chaumière, était assise la mère, la tête couverte de son tablier, mais indiquant assez la nature de sa douleur par la manière dont elle se tordait les mains et par l'agitation convulsive de son sein, qui repoussait le tablier qui le couvrait.

. L'affliction des enfans était mêlée d'étonnement à la vue des préparatifs qui se faisaient devant eux.

Mais la figure la plus remarquable, parmi

ce groupe affligé, était celle de l'aïeule. Assise sur son fauteuil ordinaire, avec son air habituel d'apathie, et sans prendre intérêt à ce qui se passait autour d'elle, elle imitait machinalement le mouvement d'une personne qui file, et paraissait ensuite étonnée de ne trouver ni sa quenouille, ni son fuseau. Ses yeux semblaient demander pourquoi on lui avait ôté les instrumens de son travail ordinaire, pourquoi on lui avait mis une robe noire, et pourquoi il se trouvait dans la cabane un rassemblement si nombreux. En d'autres momens, levant les yeux vers le lit, sur lequel était placé le cercueil, elle paraissait tout à coup sentir pour la première fois la grandeur de la perte que sa famille venait de faire. Une expression de surprise, d'embarras et de chagrin se peignait tour à tour dans ses traits hébétés; mais elle ne versait pas une larme, et ne disait pas un mot qui pût faire juger jusqu'à quel point elle comprenait la scène extraordinaire dont elle était témoin..........................

En ce moment le ministre de la paroisse arriva..............................

Voilà la scène de Walter-Scott, et voilà le tableau de M. Scheffer. Le ministre est debout auprès du père inconsolable. La mère, comme l'Agamemnon de Timanthe, a la tête

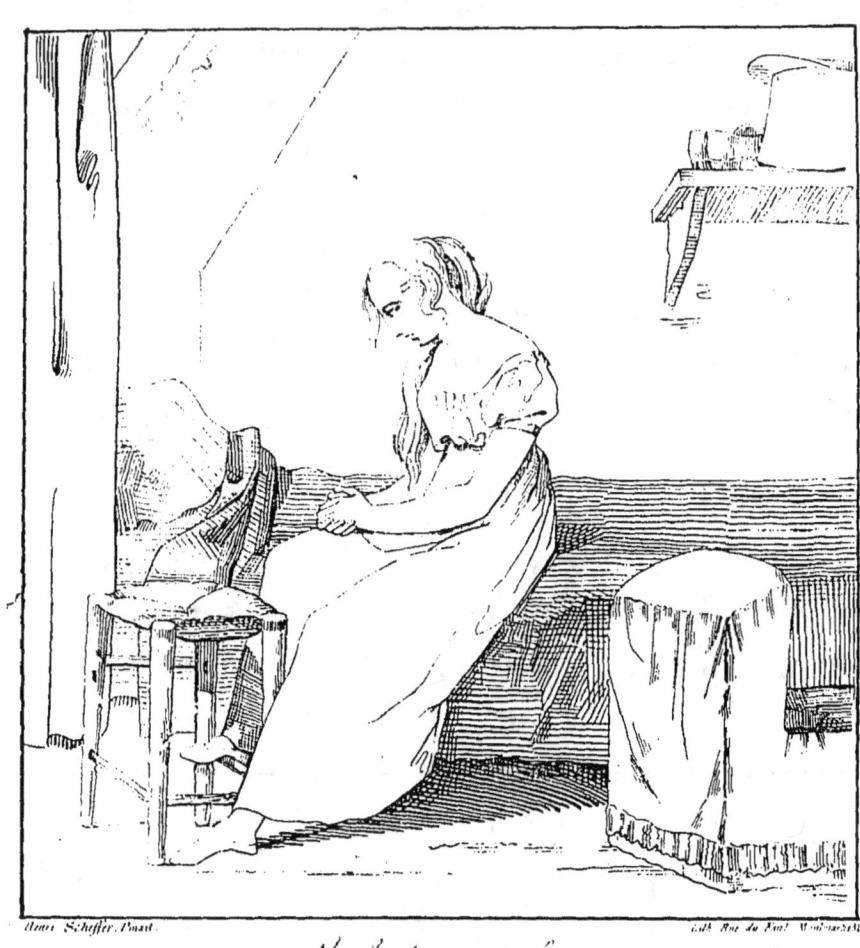

Le lendemain de l'enterrement

couverte de son tablier; les enfans sont devant; la vieille Elspeth est dans le coin, et l'on aperçoit sur le lit le cercueil, et dans le cercueil les chairs blanches et mortes du jeune homme. Walter-Scott, avant de tracer cette scène, invoque le génie du peintre anglais Wilkie, et après il la rend d'une manière si supérieure que je ne crois pas que la peinture puisse y atteindre, parce que le dramatique n'en consiste pas dans une seule scène, mais dans une infinité d'incidens que le romancier ajoute les uns aux autres, et qui serrent le cœur et portent à son comble l'émotion du lecteur. C'est ainsi qu'après avoir décrit, comme on vient de le voir, la désolation de la chaumière du pêcheur, il fait offrir aux assistans du vin et du pain de froment, comme cela se pratique en Ecosse; et, peignant sur les lèvres de la vieille Elspeth le sourire de l'imbécillité, il lui fait dire d'une voix creuse et tremblante. A votre santé, Messieurs, et puissions-nous avoir souvent une fête semblable! Ce mot, comme un présage sinistre, fait frémir pour la famille entière, et je ne crois pas qu'on puisse le rendre en peinture; M. Scheffer ne l'a pas essayé: il a sagement rejeté le personnage d'Elspeth dans un coin du tableau, et il a porté la lumière sur le corps du jeune homme et sur les traits

du père, dont le désespoir muet contraste admirablement avec la douleur froide du ministre : ce tableau se distingue par la chaleur du coloris; on voit qu'il a été fait de verve, et je doute que Wilkie, dont les Anglais sont si fiers, eût mieux réussi à rendre le moment que l'artiste a choisi : peut-être M. Scheffer aurait-il dû redouter de rester au-dessous de son modèle; mais, de toutes les manières, il n'en a pas moins fait un bon tableau.

A côté de l'enterrement du jeune pêcheur est un tableau d'une couleur et d'une composition toutes différentes. Une pauvre femme est couchée dans un grabat; elle tient sur son sein son jeune enfant qui vient de naître : on voit sur la figure pâle de la mère les traces d'une douleur récente; le père est assis au pied du lit, il tient dans ses mains la main de la jeune femme, il la regarde. Ils sont pauvres, mais, jeunes, forts, vigoureux; mais ils s'aiment, ils gagnent le pain de la journée, et l'on sent que le bonheur est-là, quoiqu'il n'y ait pas un écu. Le talent de M. Scheffer est particulièrement remarquable pour la vérité : les chairs sont blanches, mais ce sont bien des chairs vivantes, sous lesquelles on voit le bleu des veines et l'incarnat léger du sang qui circule; ses détails sont gracieux et vrais. Cette

table, qui est au pied du lit, est vermoulue, mais elle est propre; le jour du matin éclaire cette scène. Le petit garçon voit son premier soleil, et le père et la mère sourient d'amour et d'espérance.

Ce tableau est gracieux et d'un intérêt doux et touchant. On voit que cette jeune mère se portera bien dans huit jours, et que dans un mois elle fera encore l'amour.

M. Scheffer aîné a aussi exposé *une mère malade s'appuyant sur ses deux filles, une scène de l'Alsace en 1814, l'enfant qui pleure pour être porté, le retour d'un jeune invalide* et *les enfans égarés*. Ces deux derniers tableaux sont particulièrement remarquables par l'intérêt que le peintre a su exciter avec un ou deux personnages : dans le petit tableau du *jeune Invalide*, on voit un jeune homme que la guerre a frappé sans payer son sang de ces marques brillantes dont la patrie récompense souvent la bravoure. Aucune épaulette d'or ou d'argent ne brille sur son habit; appuyé sur une jambe de bois, il vient frapper à la chaumière d'où il est sorti. Jeune, beau, vigoureux, personne ne lui répond encore, et il jette un regard d'inquiétude sur ce qui l'environne. Voilà le chemin qui conduit au village; voilà la prairie où il faisait danser les jeunes filles : Dieux, si son père, si sa

mère, si sa bonne sœur avaient disparu! Qui serait son soutien dans ce monde! Qui soignerait sa jeunesse mutilée!...

Les Enfans égarés ne ressemblent en aucune manière à ces petits citoyens de Paris que des bonnes négligentes laissent se perdre dans les allées fréquentées des Tuileries; ceux-ci du moins trouveront toujours quelqu'un qui leur donnera du pain d'épice, qui les hébergera, les caressera et annoncera leur sort dans le journal du lendemain; mais ceux de M. Scheffer sont deux petits malheureux paysans dans la première enfance; ils sont égarés dans un lieu désert, coupé de ravins et de précipices. L'orage qui vient d'éclater les a trempés jusqu'aux os; l'un est assis sur une pierre humide et cache sa tête sur ses genoux; l'autre croise ses petites mains, et regarde le ciel en pleurant. Qu'ils sont à plaindre au milieu de tous ces arbres brisés, de ces terres éboulées! et les bêtes des forêts? et la faim et le froid? Tout cela est parfaitement rendu. Le pinceau de M. Scheffer aîné est vrai, son dessin est pur, ses compositions sont étudiées avec soin; et comme il joint à ces qualités un sens droit, un goût exquis et une sensibilité naturelle, il réussit très-bien à représenter ces scènes domestiques où la tristesse du sujet doit être

compensée par la grâce de l'exécution. Nous avons vu dans son atelier un tableau qui est une nouvelle preuve de ce que nous avançons; il représente la *fin d'un incendie de ferme*. Le malheureux fermier est avec sa famille dans une grange ouverte, où l'on a rassemblé les débris qu'on a pu sauver du feu : sa femme pleure sur son épaule, sa fille arrose sa main de ses larmes, un enfant dans son berceau est à leurs pieds, et lui regarde d'un œil morne sa demeure d'hier, tandis que le vent lui apporte la fumée de ses toits embrasés, et que le crépuscule du matin lui laisse voir sa ruine entière; d'autres personnages sont jetés avec art autour de ce groupe malheureux, et augmentent l'intérêt de cette scène. Ce tableau fera partie de l'exposition dans quelque temps, et nous ne doutons pas qu'il ne partage la faveur dont le public a entouré les autres productions de ce jeune peintre.

M. Henri Scheffer marche sur les traces de son frère, mais par un chemin différent; sa manière de peindre est toute autre, et il cherche à creuser plus loin que lui encore dans les sensations que font naître ses ouvrages: voyez *le Lendemain de l'enterrement*, c'est un poëme, c'est une élégie. Loin de chercher dans les productions littéraires des sujets de tableaux,

M. Henri Scheffer fournirait au besoin des sujets à nos poëtes.

« Assise sur un lit vide, la jeune femme
» croise ses mains, baisse sa tête et pleure.
» — Où es-tu, disait-elle, mon ami, mon
» frère, mon époux ? Le coussin qui hier
» soutenait ta tête languissante en conserve
» encore la trace; le poids de ton corps souf-
» frant a affaissé ces matelas : tout me parle
» ici de mon ami; mais, toi, où es-tu? Tu es
» sorti de ton lit de douleur, ces couvertures
» pendantes me le prouvent; où es-tu allé?
» Moi, j'ai pleuré toute la nuit, j'ai gémi loin
» de toi, sans sommeil et dans les larmes. O
» viens baiser mes yeux gonflés et mes joues
» pâles.... Vains souhaits! déception cruelle!
» il est mort : la pierre de son tombeau est
» trop pesante pour qu'il puisse la soulever,
» et il ne me reste plus que les pleurs, la dou-
» leur, le souvenir et l'isolement. »

Si je pouvais voler ce tableau, je le vole-
rais; et, après l'avoir suspendu aux murs rap-
prochés de mon cabinet, je le couvrirais reli-
gieusement d'un épais rideau; et, dans ces
momens où je suis inquiet, triste, malheu-
reux, j'irais contempler l'image de cette pauvre
jeune femme encore plus triste et plus malheu-
reuse que moi.

La jeune Fille soignant sa mère malade ne présente pas un spectacle aussi déchirant, et ne fait pas naître d'aussi tristes pensées. Une femme jeune encore est couchée, sa tête s'appuie sur des coussins ; on voit sur sa figure les traces de la douleur et la pâleur de la maladie. Sa fille est assise sur son lit, la figure de la jeune fille est angélique ; elle sourit aux espérances de santé qu'elle croit apercevoir sur le visage de la malade ; ses soins pieux ont préparé les boissons salutaires : elle parle sans doute du bonheur d'une convalescence prochaine, elle soigne, aime et console.

Ces deux tableaux sont peints avec soin, l'effet en est doux et harmonieux, et l'on voit que l'artiste s'est bien pénétré de son sujet, et l'a peint de manière à ne lui rien faire perdre de la couleur qu'il avait dans son imagination. En effet, le coloris en est vrai sans être brillant, ni vigoureux ; et M. Henri Scheffer conserve avec raison les teintes fortes de sa palette pour des sujets plus gais et plus animés ; il n'a même pas cédé à une tentation qui aurait été l'écueil d'un moins habile. Dans le tableau de la jeune fille soignant sa mère, il n'a pas cherché à faire contraster la pâleur de la malade avec la bonne santé de la jeune fille ; c'est une preuve de goût dont peu de jeunes

artistes auraient été capables, et qui donne à sa composition une unité de ton et une harmonie de couleurs nécessaires pour produire l'effet qu'il cherchait. Maintenant, poursuivez, M. Henri Scheffer, frère d'un littérateur distingué et d'un peintre remarquable, jeune espoir de notre école; placez-vous entre ces deux modèles; montrez-nous le rare assemblage de trois talens supérieurs réunis dans une même famille; et tandis que M. Arnold Scheffer est placé dans la liste honorable des écrivains citoyens, faites-nous voir, avec l'auteur du portrait du général Lafayette, que le pinceau aussi est une puissance.

CHAPITRE V.

M. GÉRARD. — *Philippe V.*

Voici le sujet du tableau de M. Gérard : Charles II, roi d'Espagne, allait mourir sans enfans : les deux principaux prétendans à sa succession étaient Louis XIV et l'empereur Léopold; mais Guillaume, roi d'Angleterre, qui redoutait également l'agrandissement de la France et celui de l'Autriche, imagina de faire passer la succession d'Espagne au prince électoral de Bavière : il y réussit, et la nation, qui craignait un démembrement, applaudit à ce choix; cependant ce prince encore enfant mourut, et les intrigues recommencèrent. Les Allemands étaient détestés en Espagne, et néanmoins Charles II, par le conseil de Porto-Carrero, appela auprès de lui l'Archiduc; ce jeune prince s'attira l'animadversion générale par la légèreté de ses propos et l'indécence de sa conduite. Porto-Carrero, à l'instigation du marquis d'Harcourt, ambassadeur de France à Madrid, se brouilla avec les ministres allemands et avec une certaine comtesse de Berleps très-

influente à la cour; l'empereur perdit ainsi son plus utile auxiliaire.

(1) La défection de Porto-Carrero fut la ruine de la faction autrichienne. Ce prélat battit les Allemands qui dirigeaient la reine d'Espagne, et terrassa le capucin Gabriel de la Chiusa, confesseur de cette princesse, le plus influent de tous, par les manœuvres qui convenaient entre gens d'église. Porto-Carrero répandit le bruit que le capucin, la comtesse de Berleps et leurs amis avaient ensorcelé la reine, laissant entendre qu'il était à craindre que leur trame sacrilége ne se fût étendue jusqu'au roi. Cette grossière imposture, qui ne peut exciter que le mépris d'un siècle éclairé, était encore un puissant moyen en Espagne à la fin du dix-septième siècle, et elle s'accrédita avec la plus grande facilité. Les mystères du lit conjugal furent scandaleusement divulgués, et la ridicule imposture qui faisait jouer un rôle au diable ayant réussi au-delà des vœux de la maison de France, la disgrâce des Allemands fut résolue. L'inquisiteur Rocaberti et le père Froycar Diaz, confesseur de Charles II, l'exorcisèrent

(1) Les détails de cet événement se trouvent dans l'excellent résumé de l'*Histoire d'Espagne*, par M. Alp. Rabbe. Voyez *Affaire de la Succession*, pag. 385.

à différentes reprises; les paroles dont on se sert dans les rituels pour conjurer les puissances infernales, frappèrent de terreur ce malheureux prince, et achevèrent d'altérer sa raison. Dès lors il ne fut plus qu'un instrument docile et résigné entre les mains impies de Porto-Carrero ; il lui persuada de consulter le souverain pontife pour sortir de ses perplexités ; tout était circonvenu par la cour de France, et la réponse d'Innocent XII fut conforme aux intérêts de Louis XIV.

Tandis que les agens du roi de France travaillaient avec tant de zèle et de succès à faire avoir à son petit-fils la totalité de la succession, ce monarque feignait de se prêter à un nouveau traité de partage proposé par le roi Guillaume. Louis XIV consentait généreusement à laisser à l'Archiduc l'Espagne et les Indes, en ajoutant le Milanais au partage du Dauphin qui aurait eu Naples, la Sicile, le marquisat de Final et la province de Guipuscoa; on aurait donné au duc de Lorraine les Pays-Bas en échange de son propre duché. Cet arrangement était avantageux pour la maison d'Autriche. A mesure que Louis le Grand était plus près de gagner la partie, il faisait plus beau jeu à son adversaire; Léopold l'eût embarrassé en le prenant au mot, mais il eut la folie de rejeter ce traité.

Un ambassadeur d'Espagne en Angleterre s'éleva contre ces ténébreuses machinations qui traitaient des peuples, comme on ferait d'un champ ou d'un troupeau; son mémoire fut réputé insolent et séditieux, et il reçut l'ordre de sortir du royaume.

Enfin le testament fut fait en vertu des décisions des théologiens, et surtout en vertu de l'obsession du cardinal Porto-Carrero; Charles II signa en pleurant la spoliation de sa famille, et le duc d'Anjou fut fait roi d'Espagne. Le faible Charles mourut, et l'Europe entière se souleva contre Louis XIV. Alors commença la guerre de la succession qui dura jusqu'à la paix d'Utrecht, et mit la France à deux doigts de sa perte. Cependant Philippe V, roi d'Espagne, fut deux fois obligé de quitter sa capitale, abdiqua une fois, et mourut enfin accablé des ennuis du trône et fatigué d'un pouvoir qu'il n'eut jamais ni le talent ni la fermeté d'exercer.

Les actions des rois appartiennent à la postérité qui les juge et les apprécie à leur juste valeur; et, de toutes les personnes qui connaissent le trait de la vie de Louis XIV qu'a peint M. Gérard, il n'en est point qui le considère sous le point de vue où il nous l'a représenté. Un tableau est une page de l'histoire: si vous voulez donner à vos personnages une attitude

fière et imposante, il faut leur faire faire une action exempte de reproche et de blâme. Le regard altier, le front élevé de Louis XIV, sieyent bien au monarque qui vient de conquérir la Flandre en trois mois et la Franche-Comté en trois semaines; mais non pas au roi négociateur qui, par le moyen d'un pape, d'un cardinal, d'un inquisiteur et d'un moine vient de faire avoir un royaume à son petit-fils. Sans doute ces machinations tortueuses n'ont pas courbé physiquement le front de Louis, ni rapetissé sa taille, mais elles le rabaissent néanmoins dans l'esprit de la postérité; et il est bien autre à nos yeux sur les bords glorieux du Rhin, que lorsqu'il dit au duc d'Anjou ce mot si vanté : *Il n'y a plus de Pyrénées.* Ces considérations morales devraient toujours guider le pinceau de l'artiste ; il faut qu'il se souvienne que sa toile loue ou blâme selon la manière dont il représente l'action ; et, d'après ce que nous avons dit de l'affaire de la succession, on voit si M. Gérard est un historien véridique! Cependant, il le faut avouer, il a conservé la vérité historique, en ce que le peuple n'est pour rien dans son tableau; c'est une affaire de grands seigneurs, l'unique député espagnol qui est à genoux devant le jeune prince est un homme d'épée; Louis XIV ne présente pas son petit-

fils aux députés de la nation, la nation n'a que faire là; on a traité sans elle, et c'est sans elle que l'on conclut l'affaire, cela est exact; je doute cependant que M. Gérard y attache le sens qui me frappe. On s'arrête devant ce tableau pour voir toutes ces jambes de soie chaussées de souliers à talon; mais les réflexions qui précèdent ont frappé tous les bons esprits, et, malgré la réputation du peintre et l'engouement de certaines coteries, on reste froid devant un ouvrage où l'on ne peut guère louer que le choix harmonieux des couleurs et le talent du pinceau qui a fini certaines parties avec une perfection et un art admirables. Du reste, l'artiste semble avoir été embarrassé lui-même de la scène qu'il avait à peindre; il n'a su que faire des princes et des courtisans qu'il a entassés auprès de Louis XIV, et toutes leurs figures sont froides et plates comme celles des portraits où probablement il les a prises : alors on regarde le livret, et on quitte sans peine les rois de France et d'Espagne pour la brillante improvisatrice du cap Mycène.

M. LAWRENCE. — *Deux Portraits.*

Si l'on disait à un de nos grands artistes: vous êtes le premier peintre du monde; vos portraits ont un naturel et un fini où n'atteindront jamais vos émules, de quelque pays qu'ils nous viennent, dans quelque contrée qu'ils aient étudié votre art; il y a une nation qui imagine cependant qu'elle tient le sceptre de la peinture, qui cite avec orgueil ses artistes, et qui place sans façon une douzaine de peintres au-dessus de vous; envoyez quelques-unes de vos productions dans la capitale de ce peuple aveuglé; qu'il voie et qu'il juge; croyez-vous que ce peintre n'envoyât pas ses meilleurs ouvrages? Pensez-vous que, s'il avait dans son atelier quelque morceau faible d'exécution, de dessin ou de coloris, il lui fît passer la mer pour le soumettre à la critique d'étrangers qu'il croirait disposés, par orgueil national, à le juger sévèrement? Non, sans doute, et sir Thomas Lawrence, se trouvant précisément dans ce cas, a dû choisir, parmi ses nombreux portraits, ceux dont il est le plus content, et qu'il pense devoir lui faire le plus d'honneur. Eh bien! que sir Thomas suive ses deux portraits, qu'il vienne comme eux se placer dans le salon, et qu'il juge à son tour : nous, nous avons jugé.

Veut-il des modèles pour la vérité des chairs? Qu'il regarde le tableau du comte Chaptal, par M. Gros. Recherche-t-il la vigueur unie à la légèreté du pinceau? Un de ses ouvrages, placé auprès du portrait d'Horace Vernet, lui fournira un terme de comparaison. Fait-il cas enfin de l'exactitude de la ressemblance? de la grâce et du naturel des poses? de l'art de soigner les accessoires? Qu'il s'arrête un moment devant les portraits des Gérard, des Paulin Guérin, des Dupavillon, là il verra des mains, des bras, des cheveux peints avec vérité, étudiés d'après nature, des costumes élégans qui, sans nuire à l'effet de la figure, l'accompagnent sans disparate, et la font ressortir avec harmonie; il verra comment un peintre habile sait faire valoir des détails et opposer l'art à l'art, et il apprendra que lorsqu'on a fait deux yeux, un nez, une bouche, un menton et l'ovale d'une figure, il reste encore, pour achever un portrait, à faire des bras, des mains, des cheveux, du linge et des étoffes.

Contraste insuffisant
NF Z 43-120-14

www.ingramcontent.com/pod-product-compliance
Lightning Source LLC
Chambersburg PA
CBHW071423220526
45469CB00004B/1410